U0050571

Baby's house

幼兒教育

8 教室佈置系列

佈置 〈part.1〉

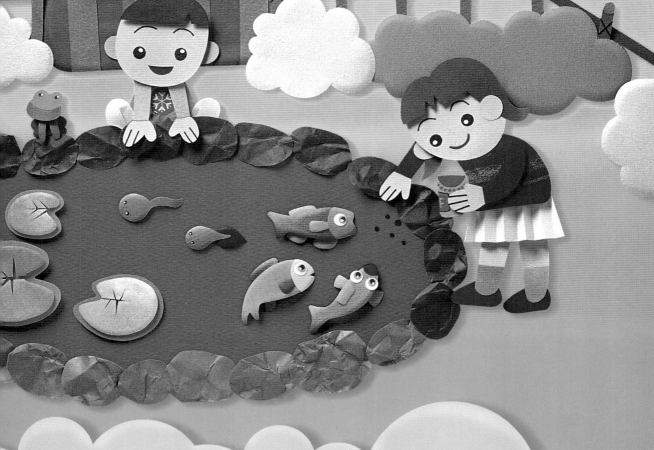

 幼兒教育佈置【part.1】

本書特別針對幼兒，做教育性的教室佈置，即是除了美化環境之外，還包含教育的意義；老師們可以利用書中的佈置畫面引導孩童，例如：認識時間→以活用的材料製作可動式的教具，可愛的造型於牆面上即成了一種佈置。此外亦包括邊框、公佈欄、海報的應用，書後的線稿可以影印放大，材料簡單、製作簡易，適於幼稚園、國小學生們的教室佈置，具啓發性及教育性；您現在就可以跟著書中的講解，一起來創作一個屬於您與孩子們的天堂。

活用小建議

教室佈置有效要訣：

1. **材料**簡單、製作方便、省時又省力。
2. **色彩**搭配與學習風氣息息相關。
3. 製造**主題式環境**，達到平衡的效果。

色彩選擇：

1. 類似色與對比色

 ex: v.s.

2. 寒色與暖色系

 ex: v.s.

3. 高彩度與低彩度

 ex: v.s.

4. 明度參考表

高明度	中明度	低明度
具有積極、快活、清爽、明朗的感覺。適合表現輕快、開朗、親切、華麗的畫面。	具有柔和、幻想、甜美的感覺。適合表現高雅、古典、奢華的畫面效果。	具有苦悶、鈍重、明瞭、暖和的感覺。適合表現陰沈、憂鬱、神祕、莊重的畫面效果。

主題式環境：

例如：
1. 抽象
2. 人物
3. 動物
4. 兒童教育
5. 生活情節
6. 校園主題
7. 節慶
8. 環保
9. 花藝
10. 童話故事
等等
（可參考教室環境設計1～6）

老師與學生可利用本書中所附之線稿來進行教室的佈置，同時讓小朋友們養成分工合作的好習慣，培養群育和美育，並讓師生們在製作過程中營造出良好的關係與默契。

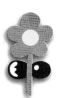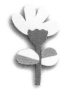

目錄 Prospectus

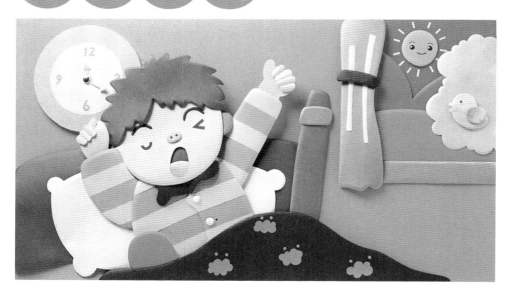

認識顏色

P.30～P.41

1. 紅、橙、黃、綠、藍、紫、黑白、桃紅
2. 應用實例-邊框
3. 應用實例-公佈欄
4. 應用實例-海報

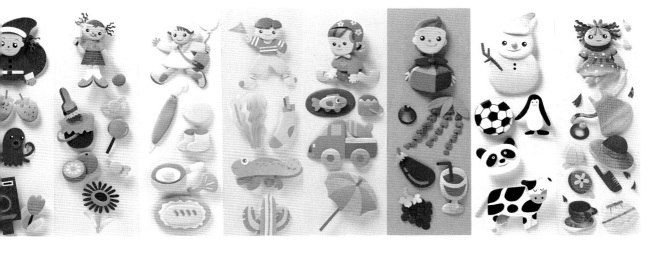

認識動物 P.42～P.53

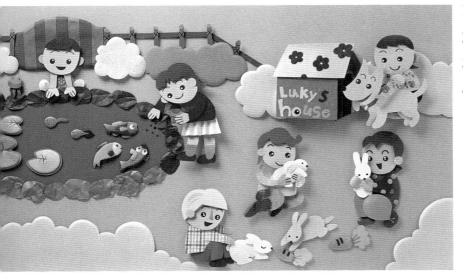

1. 我的童話書
2. 動物面具
3. 應用實例-邊框
4. 應用實例-公佈欄

線稿應用例 P.54～P.61

工具材料

豬皮擦

打孔器

描圖紙

圓規

■工具的使用方法與祕訣

立可白

剪　刀＞ 剪裁必備的工具。	
刀　片＞ 利於切割紙類，但須小心使用；其中刀片之刀鋒分有30°與45°之刀片，本書一律使用30°之刀片。	
圓規刀＞ 專用於切割圓形的器具。	
圓　規＞ 此為畫圓形的方便工具。	
打洞器＞ 可以打出圓形紙片或鏤空的小圓。	
無水原子筆＞ 可用於描圖、作紙的彎曲等。	
樹　脂＞ 最基本的黏貼工具。	
相片膠＞ 利於紙雕時的黏貼。	
雙面膠＞ 黏於紙張之間的便利用具。	

無水原子筆

泡綿膠

相片膠

噴膠

雙面膠

保麗龍膠

保麗龍

白膠

珍珠板

圈圈板

瓦楞紙

■材料的使用方法與祕訣

泡棉膠＞可用來墊高、使之凸顯立體感的黏貼工
具。

保利龍膠＞專用於黏貼保麗龍與珍珠板。

噴　膠＞便於大面積紙張的黏貼。

豬皮擦＞可將湛出的膠水擦掉。（最好待乾後再擦
拭）。

圈圈板＞可用於畫圓。

紙　類＞美術紙中使用較普級的有書面紙、腊光紙、
粉彩紙、丹迪紙。

保麗龍＞可製造出立體層次感。

珍珠板＞有各種厚度的珍珠板，可用於墊高時的工
具。

描圖紙＞可用於描圖、也可以作翅膀等半透明性質
的表現。

瓦楞紙＞利用瓦楞紙的紋路來作各種巧妙的變化。

圓規刀

剪刀

刀片

美術紙

切割器

基本技法 Methods

A 彎弧

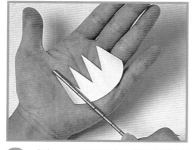

● 例一：野獸的牙齒彎出弧度，使其較顯立體感更生動。

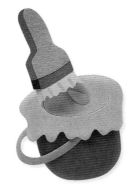

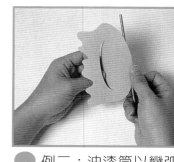

● 例二：油漆筒以彎弧技法表現，同時也表出油漆的滑潤感。

B 折曲

擺折裙作法

1 將梯形色紙上下分為同等份並劃線，二等分為一單位作虛線，翻至背面剩餘的部份作紅色虛線。

2 以刀片輕劃虛線，背面的虛線亦同。

3 將其虛線部份凸出即完成擺摺裙的效果。

C 多層剪法

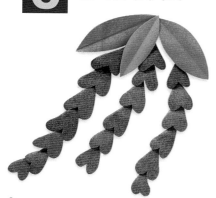

1 將色紙折疊在一起可以用釘書機釘住一角，在表面劃出造型後剪下。

2 用此方法剪下的造型相同，且快速節省時間。

D 滾圓邊

● 眼睛等圓形較小者，以量棒來滾圓邊即可。

● 大圓如車輪等大面積者，以攪拌棒的圓頭滾圓邊會比較圓滑好看。

E 豬皮擦清潔法

1 除了擦作品上的膠水漬，剪刀上的膠漬也很好去除。

2 這樣來回擦拭即可去除了。

F 包裝紙的運用

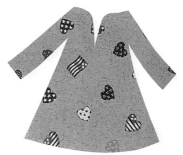

1 噴膠噴上白紙。

2 再裱上包裝紙。

3 利用包裝的花紋可以做出多樣的佈置圓案哦！

基本技法

G 各顏料的使用比較（由左上至右下）

- 色鉛筆點劃成小花洋裝
- 打洞機打出的圓點
- 水彩漸層紙
- 蠟筆塗出的效果
- 單純色紙的作法
- 麥克筆繪線

H 軟性磁鐵（一般老師會拿它來作為教具的使用。）

- 貼上色紙小花後，以距離約0.5cm剪下。

- 以色筆劃出西瓜的紋路，作出西瓜造型。

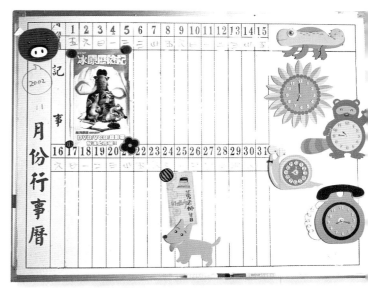

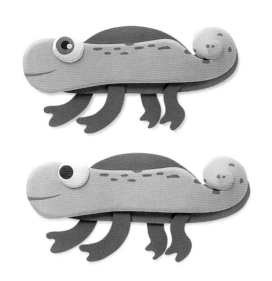

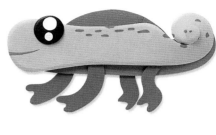

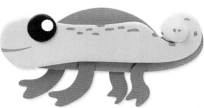

J 活動雙腳釘

我們以時鐘作法為例，活動式的教具可吸引小朋友的好奇心作成佈置，更是件有趣的活佈置。

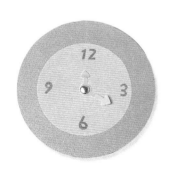

1 作出時針、分針，在中心處打同大小的圓洞。

2 雙腳釘先穿過時針和分針。

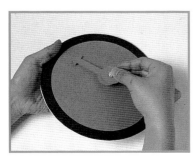

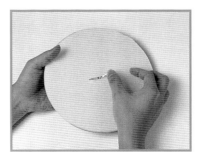

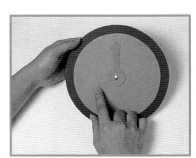

3 再穿過舖上珍珠板的時鐘的中心處。

4 翻至背面，將雙腳釘壓下。

5 翻回正面，可隨意移動時針與分針。

11

佈置應用物－人物

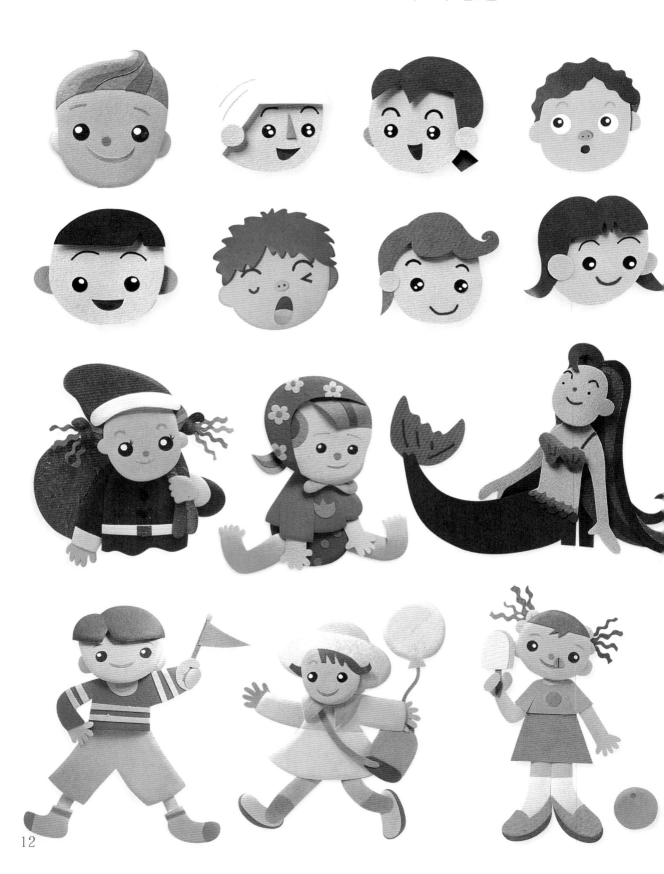

佈置應用物－動物

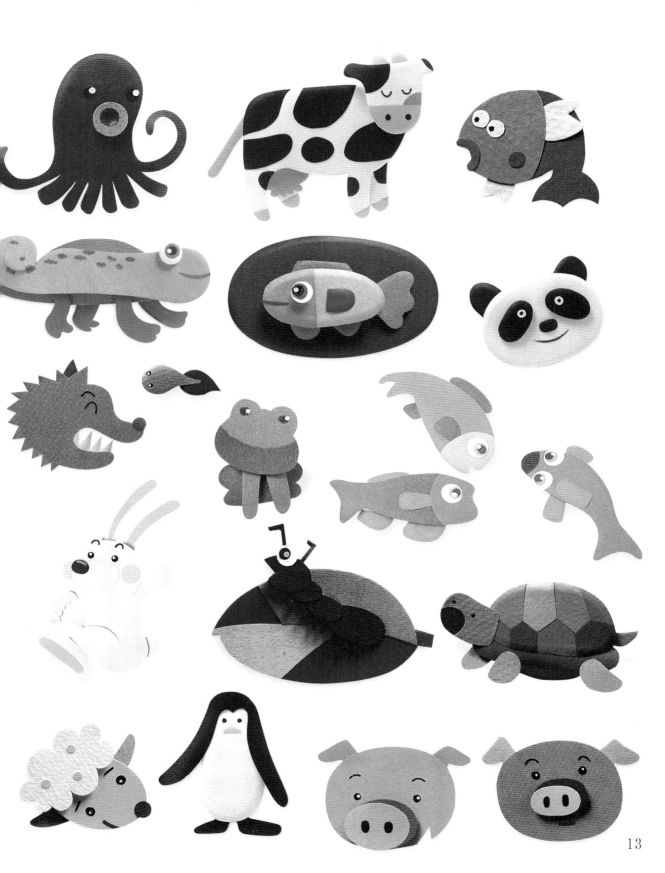

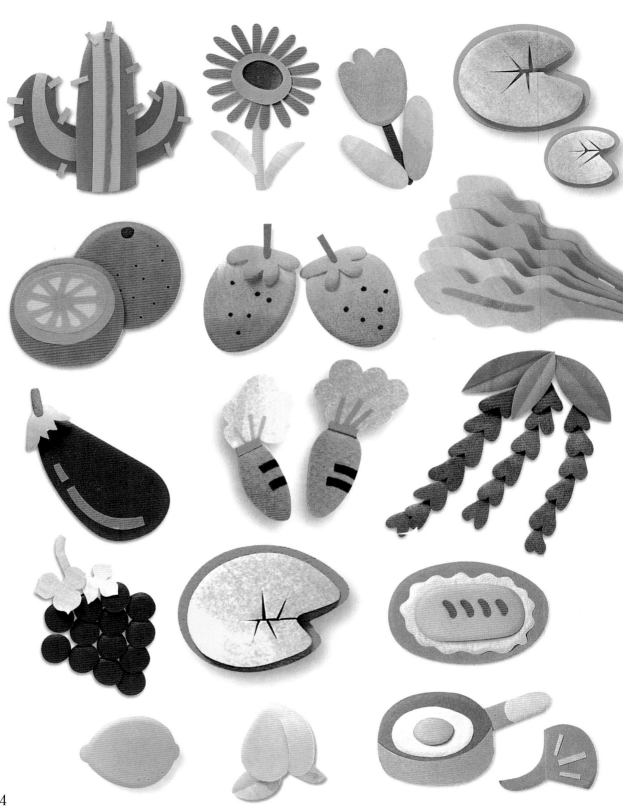

佈置應用物－生活萬物

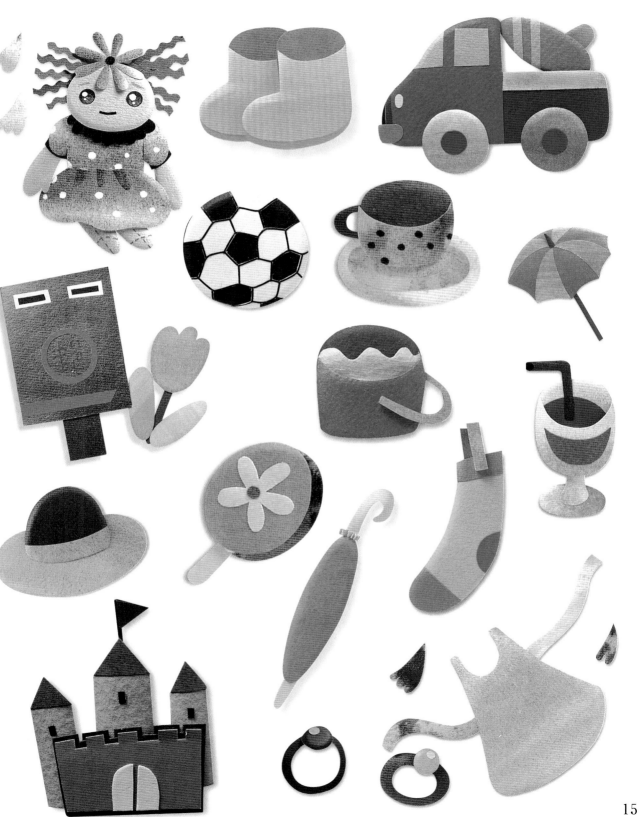

佈置應用物－功課表

功課表

	一	二	三	四	五	六
1						
2						
3						
4						
午休時間						
5						
6						
7						
8						

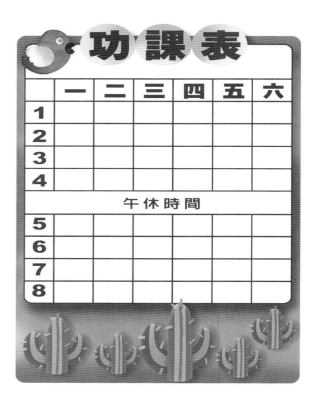

功課表

	一	二	三	四	五	六
1						
2						
3						
4						
午休時間						
5						
6						
7						
8						

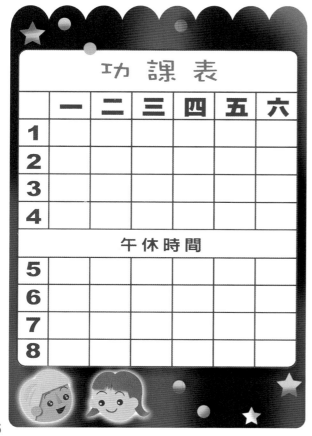

功課表

	一	二	三	四	五	六
1						
2						
3						
4						
午休時間						
5						
6						
7						
8						

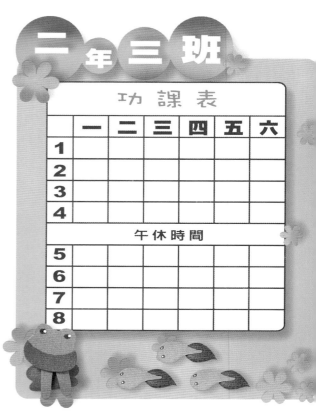

二年三班

功課表

	一	二	三	四	五	六
1						
2						
3						
4						
午休時間						
5						
6						
7						
8						

幼兒教育 8

認識時間

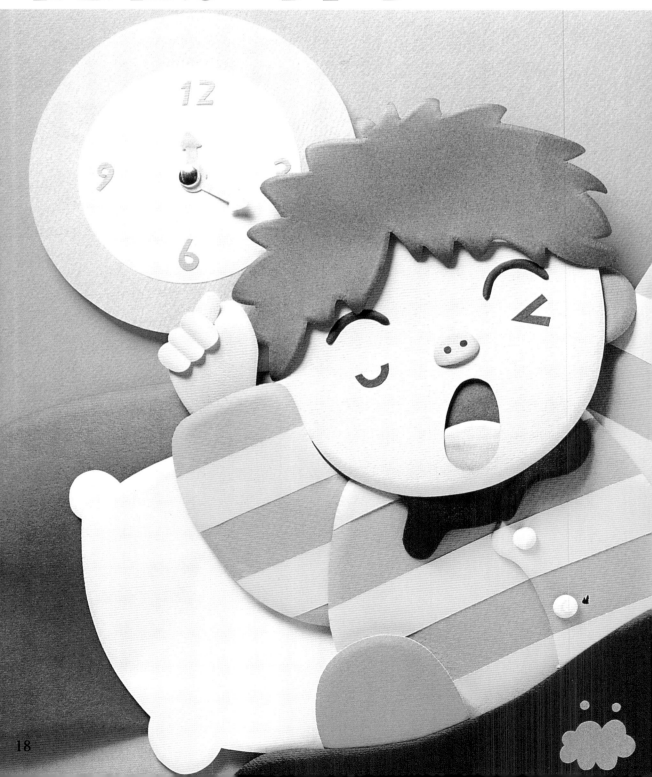

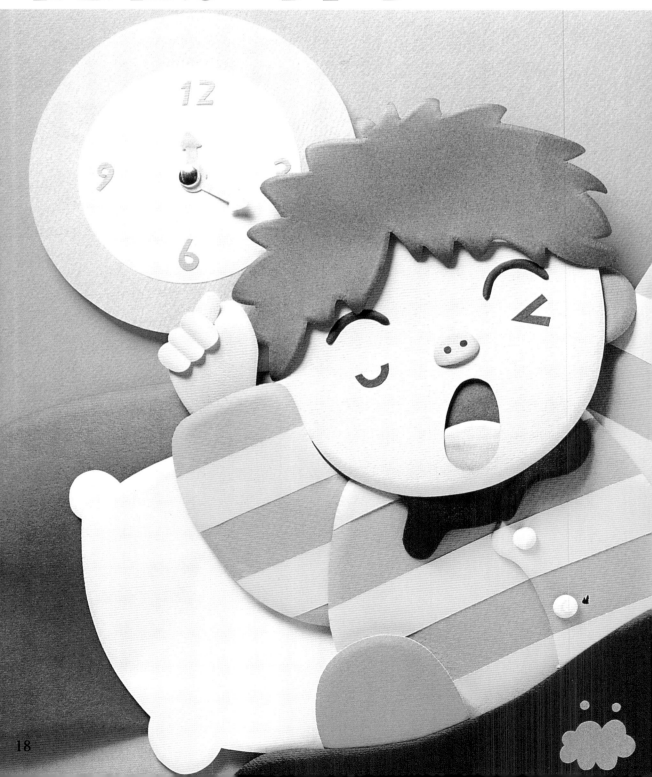

線稿
參考P54

利用活動式的時鐘佈置來教育
小朋友們時間的觀念，可愛的造
型和豐富的配色適合幼兒的學習
環境，可營造出活潑健康的氣氛

和形象。此佈置適於長形壁面佈
置和海報，其標語可為：早睡早
起身體好；早起的鳥兒有蟲吃等
等。

製作重點示範

●背景製作

1 在藍色的佈置板上先貼上窗戶的深藍色塊。

2 陸續貼上山脈和草坪。

3 樹以較亮的綠色來表現感覺離窗口較近，製作出距離感。

4 在下方以珍珠板墊高貼上木框。

5 最後墊上窗簾即完成窗戶的部份。

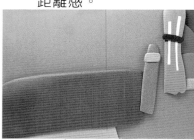

6 以保麗龍墊出床的立體感。

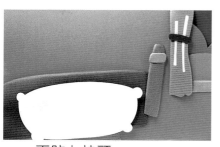

7 再貼上枕頭。

●小男孩製作

1 臉的部份先完成眼、鼻之後，嘴的部份縷空。

2 把嘴的部份以泡棉或珍珠板來墊高，增加立體感。

20

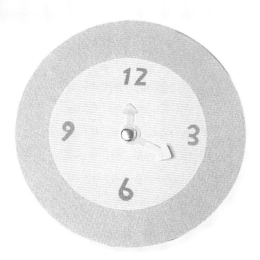

● 活動時鐘製作

1 時鐘貼出造型，中心點挖出一個小圓（以利於雙腳釘活動）

2 以噴膠黏貼時鐘與珍珠板。（珍珠板不要太厚，約1公分）

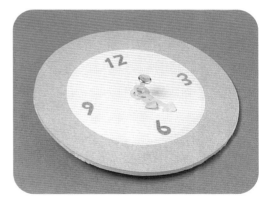

3 雙腳釘先穿過時針與分針再穿過時鐘。

4 翻至背面將雙腳釘的腳折平。

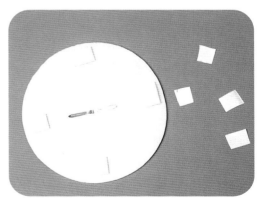

5 最後於四角黏上泡棉膠黏出高度，一方面可使雙角釘活動。

8 幼兒教育
影子遊戲

利 用教具材料－**軟性磁鐵**，可以做成各種<u>活用性</u>的教材或佈置，如這幅佈置可以教小朋友影子的變化，分為五個時辰，在畫面中可愛的小朋友造型和背景豐富的色彩讓佈置變的活潑又輕鬆。

線稿
參考P55

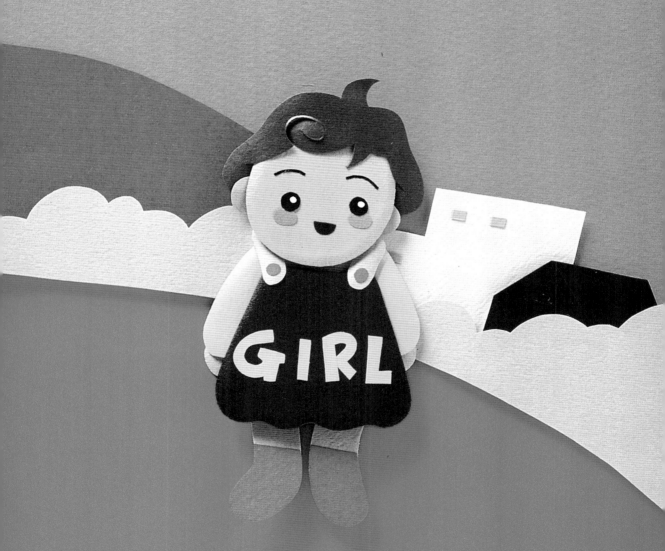

製作重點示範

1 將軟性磁鐵貼上佈置板。

2 再貼上藍色表示天空。

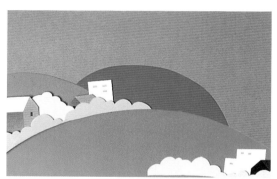

3 陸續貼上房子、遠山和樹林，並以珍珠板墊高。

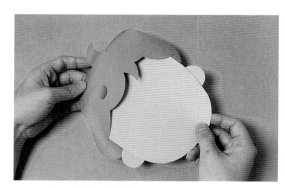

4 人物頭部作法。

5 剪出黃色圓形後貼於軟性磁鐵上表示太陽。

6 剪出影子造型貼於軟性磁鐵上，即完成。

太陽與影子

操作方法：以下的佈置皆為同一佈置圖，但因太陽、影子與底板都貼上了<u>軟性磁鐵</u>，所以太陽與影子是<u>可以移動</u>的。由東到西分為五大影子圖，供您參考製作。

製作例：亦可貼上勵志標語，如"一年之際在於春，一日之際在於晨"。或者可以利用於佈置的標語，如"立竿見影"、"今日事、今日畢"、"時間就是金錢"、"做個和時間賽跑的人"。

8 幼兒教育 動物時鐘

利用雙腳釘製作活動的時鐘，教導孩子們時間的概念，也可教導孩子們計算時針與分針之間夾角的角度，又可拿來做為教室內壁面的佈置，是個多用途的佈置呢！

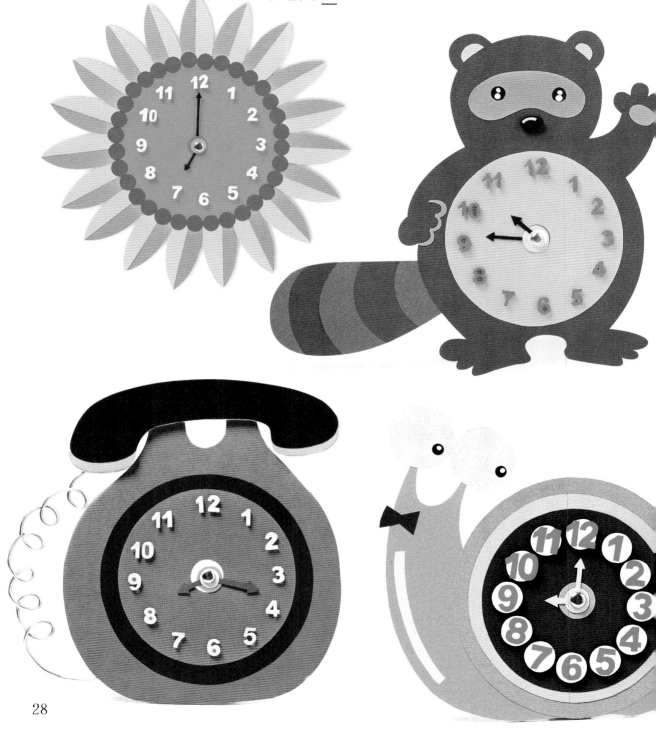

線稿
參考P56

●由於有泡棉膠墊出高度，故雙腳
釘處並不會黏死，而可以自由旋
轉。

●不管時針或分針都可
以任意移動。

製作重點示範

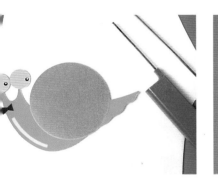

貼出蝸牛造型後貼在珍珠
板上，以切割器割下。

1234567891011...
123456789101112
123456789101112
123456789101112
123456789101112

數字部份可以利用電腦列
印出各種字體與字型。

將字體割下，貼在時鐘
上。

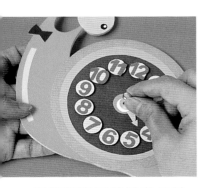

雙腳釘穿過時針與分針
再穿過時鐘與珍珠板。

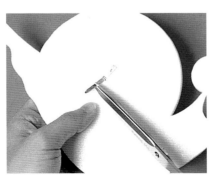

翻至背面將雙腳釘折平，
並剪掉一半長度。

圖中方塊為軟性磁鐵，在
磁鐵四角貼上泡棉膠，再
貼於雙腳釘處。

紅

色彩感覺－熱情的、危險的、喜慶的、爆發力和反抗的等。
舉　　例－〈夕陽、火焰、消防車、辣椒等。〉

Red

1 小女孩頭部的作法。

2 鋸齒剪剪出波浪的捲捲髮。

3 章魚腳部份利用圓頭來滾圓邊，製造立體感。

以<u>顏色</u>來分類，您可以啓發孩子們<u>找出更多相同顏色的物品</u>，在同一個佈置上慢慢增加，過程中與孩子們造成互動和腦力的激盪，也可以<u>加上英文的單字</u>，一邊學習英語，製作一個多功能的教育環境、培養智育、美育和群育。

橙

色彩感覺－溫情的、快樂的、明朗的、熾熱的、溫暖的。
舉　　例－〈秋楓、橘子、晚霞、火雞大餐等〉

線稿
參考P57

製作重點示範

1 油漆筒的筒口作法：切出一道割線，並做彎弧的效果，使其產生立體感。

2 可以麥克筆直接畫出較細小的線或圖案。

3 野菊花的花蕊做法。

線稿
參考P57

黃

色彩感覺－明快的、積極的、注意的、有野心的、光亮正面的。
舉　　例－〈注意信號的標誌、香蕉、太陽、蛋黃〉

製作重點示範

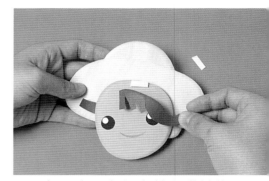

1 帽子與頭部以泡棉膠黏接住，再依序貼上眼睛、頭髮。

2 以較淺的灰色當鍋邊，並以泡棉膠來墊出立體感。

3 麵包上的凹陷處作法。

綠

色彩感覺－成長的、理想的、希望的、平和的。
舉　　例－〈樹葉、青蛙、芭樂、聖誕樹…等〉

製作重點示範

將青菜的部份以多層剪法製作，形狀相同且方便。

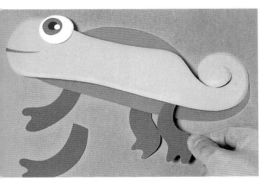

蜥蜴的作法－身體部份滾圓邊，四腳最後貼上。

仙人掌可用麥克筆繪製，有不一樣的效果。

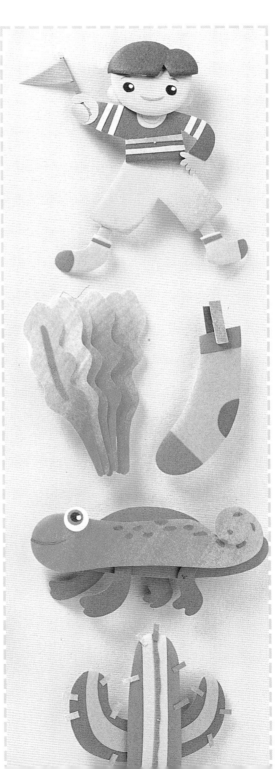

Green

33

線稿
參考P58

藍

色彩感覺－爽朗的、和平的、自由的、憂鬱的、夢想的。
舉　　例－〈海洋、藍天、等〉

製作重點示範

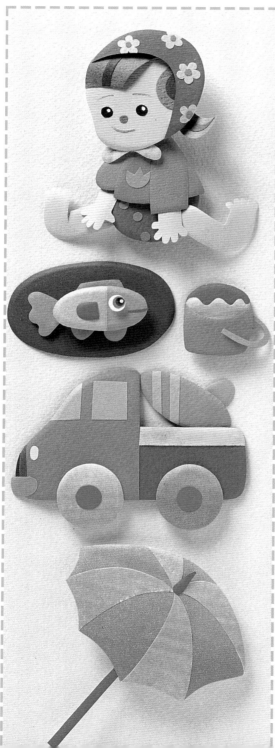

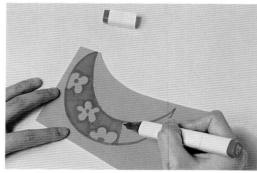

1 利用麥克筆繪製的小花泳帽。

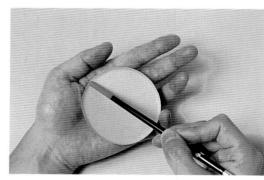

2 車輪以滾圓邊的方式製作，製作出弧狀的立體感。

3 雨傘可以利用兩種深淺的藍色來變化，貼上後再稍做修邊。

線稿
參考P58

紫 色彩感覺－迷幻的、浪漫的、神秘的、高貴的、優雅的、女性的。
舉　　例－〈紫色鬱金香、紫羅蘭、等〉

製作重點示範

1 包袱利用三種不同的紫色做明暗變化、形成立體效果。

2 將色紙反覆折成一疊後，一起剪出心形，大小一致且快速。

3 酒杯利用珍珠板墊高，其邊緣為滾圓邊的作法，立體效果更明顯。

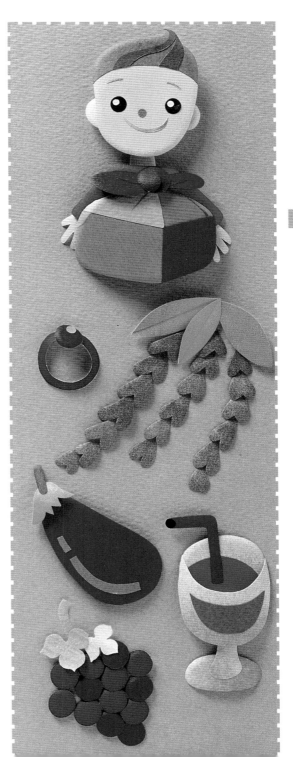

Purple

黑白

色彩感覺－樸實無華的、現代的、安定的、理智的。
舉　　例－〈斑馬、眼睛、鯨魚、大麥町(101忠狗)〉

White、Black

製作重點示範

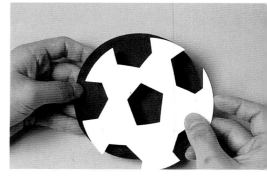

1 足球先剪下白色部份，黑色部份貼以黑色的圓貼於後方，即完成。

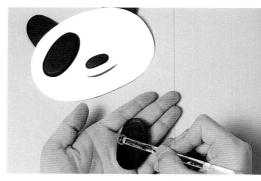

2 以攪拌棒的圓頭滾熊貓黑眼圈的圓邊。

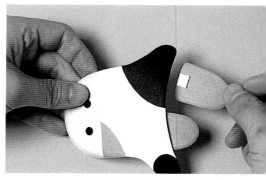

3 乳牛牛角以泡棉膠墊高，增加立體效果。

線稿
參考P58

桃紅

色彩感覺－女孩的、稚嫩的、典雅的、性感的。
舉　　例－〈玫瑰花、鬱金香、口紅、高跟鞋等〉

製作重點示範

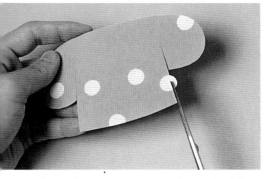

1 衣服貼上圓點，再沿衣服造型修剪。

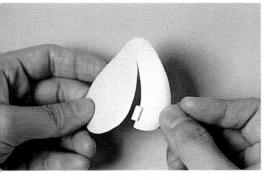

2 桃子滾圓邊後，中間割出一道線，並以泡棉膠相接。

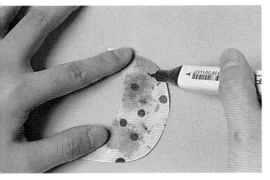

3 杯子的花紋是在泫染後的色紙上，以麥克筆畫圓點完成花紋。

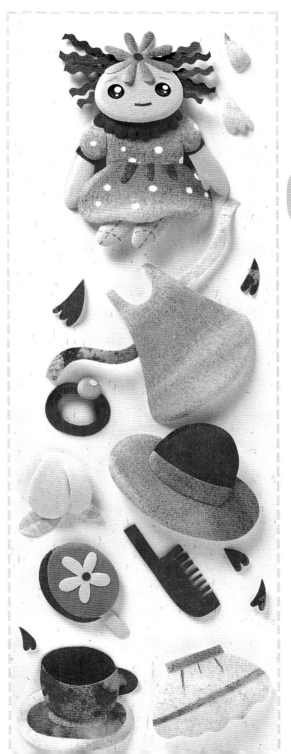

Magenta

37

我的作品區

輔導信箱

Merry X'mas

聖誕party

日期／12月24日
地點／學生活動中心
時間／晚上7時起進場

Summer vacation

歡樂夏令營

暑假又到了，小朋友們，你已經想好要如何過一個充實的暑假了嗎？體育處今年將再舉辦有趣的夏令營活動，有興趣的話，可以向體育處詢問！

承辦老師／王淑敏老師

氣象快報

寒流特訊

1月25日起一週內皆為潮溼寒冷的天氣，請小朋友們要多加衣物、攜帶雨具，以免生病感冒喔！

認識動物

線稿
參考P59

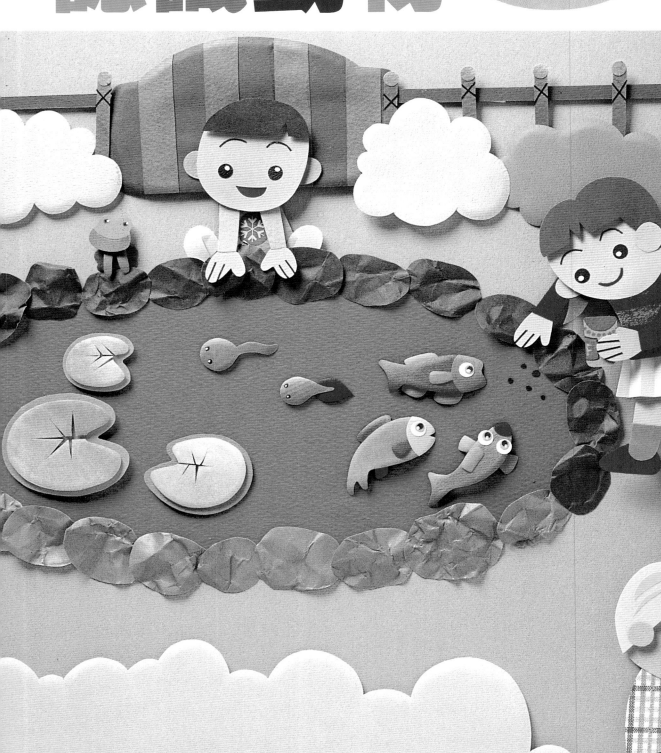

以可愛的小朋友熱鬧的嬉戲，和小動物們互動著構成佈置的畫面，親切的造型和奪目的顏色吸引著小朋友們的目光，老師們可以藉此教導小朋友們愛護小動物，要有豢養小動物們的責任感，不可隨意丟棄小動物，讓孩子們從小就懂得珍惜生命、愛護生命的道理哦！

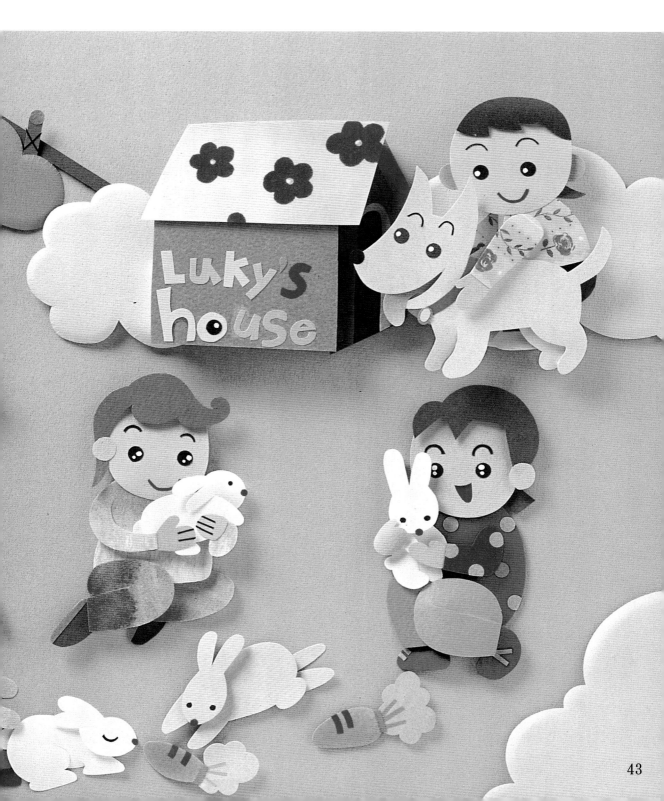

1 樹叢以攪拌棒的圓頭來滾圓邊。

2 貼上底色後,再加上欄杆,樹叢以珍珠板墊高貼上。

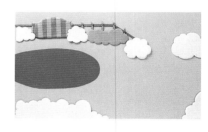

3 加上藍色的池子底色。

4 剪下灰色的石頭形狀,用力捏揉成團後打開,製造出了石頭質感。

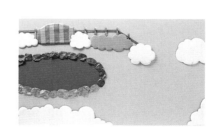

5 將石子一個個貼上。(上膠時,黏沾其邊緣或凸出處即可)。

6 魚鰭滾出圓邊後貼上。

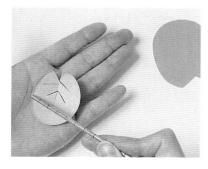

7 荷葉作法。

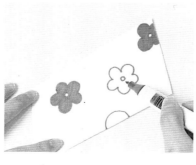

8 狗屋屋頂的花紋是以麥克筆來繪製。

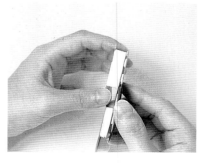

9 狗屋以珍珠板墊高組合,墊愈高愈立體。

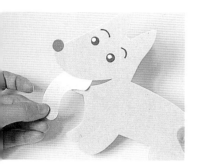

10 小狗的舌頭作法。

11 小妹妹的捲髮處要稍作拉高彎曲。

12 小白兔的腳與腳之間，以彎弧的作法使其往後彎出了立體感。

13 擺摺裙的作法（參考基本技法）

14 將折線處折起，即為擺折裙了。

15 用包裝紙的花紋表現衣服。

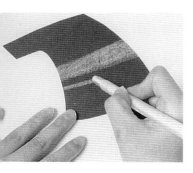

16 臘筆在色紙上畫出線條或圖案，表現衣服的花樣。

17 利用打洞機打出的圓點，貼在色紙上，再剪下衣服造型，也是一種技法。

18 泫染的色紙，也是當作衣服花樣的好材料。

幼兒教育
我的童話書

老師們可以在貼上動物之前，讓小朋友們 <u>發揮想像</u>，想像自己的童話書裡有些什麼東西，是哈利波特的渾拚柳樹、還是僕人多比、還有古老的童話故事，或是什麼天馬行空的想像，這是屬於一個想像的天地，帶領孩子們啟發創造力。

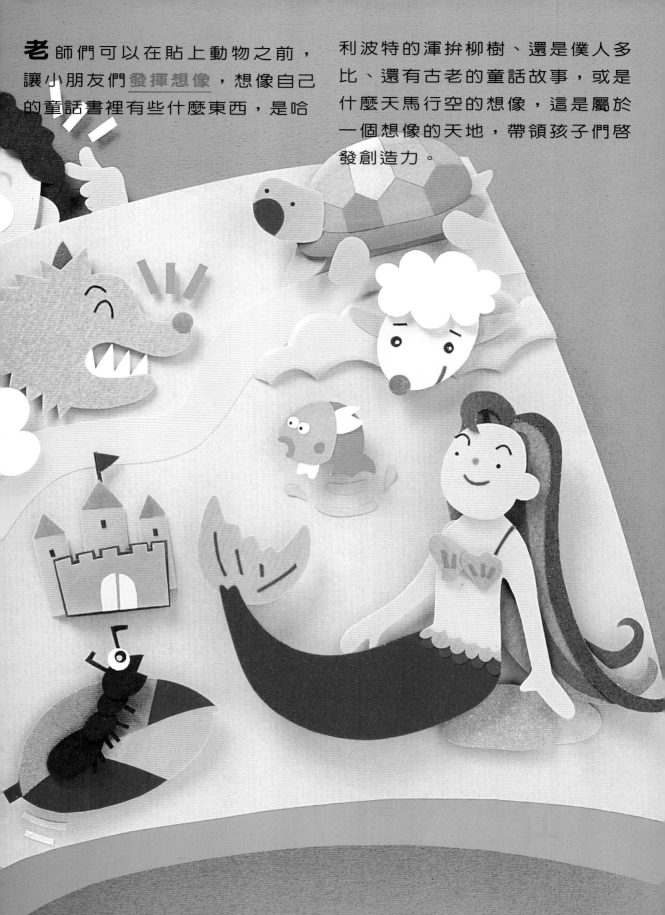

製作例：加上"我想像天地"標語，書的內容的部份即成了貼小朋友們作品的公欄了。

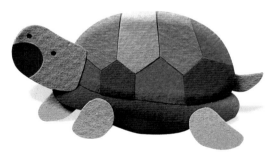

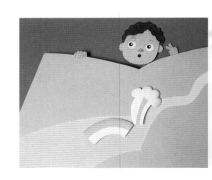

製作重點示範

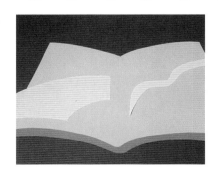

1 以顏色深淺來表現書本厚度。

2 將兔子跑跳的煙霧先滾出圓邊後，以泡棉膠墊出高度。

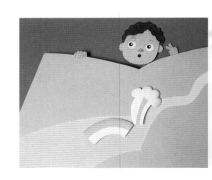

3 貼上底板後，再加上人頭和手的造型。

48

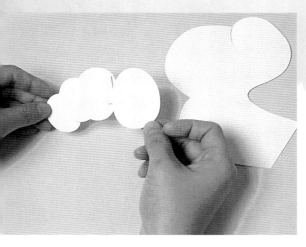

4 兔子的作法－手的部份以泡棉膠墊出層次感。

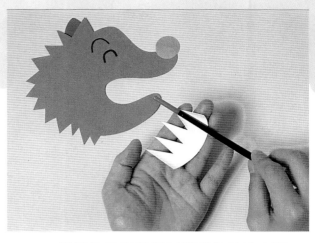

5 野狼的牙齒部份以彎弧的技法表現。

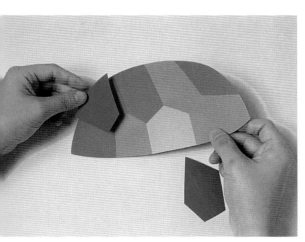

6 烏龜的龜殼花紋以拚貼的方法完成。

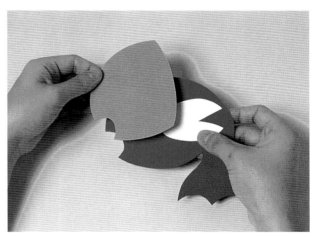

7 魚的作法－先割出魚的造型為底,再貼上鰭,魚頭部份先彎弧再以泡棉膠黏貼。

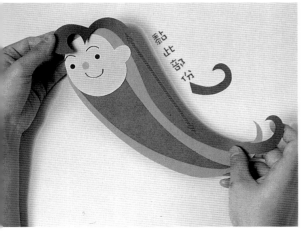

8 美人魚作法－最上層的頭髮的黏貼,上端與末端處稍作彎弧,且不上膠。

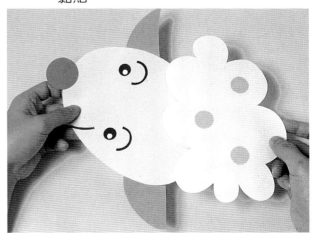

9 羊頭的作法。

8 幼兒教育
動物面具

線稿
參考P60

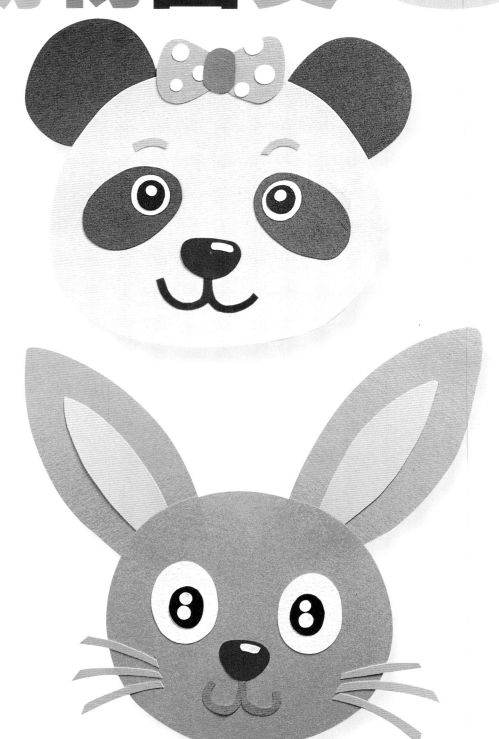

利用色紙做出各種動物頭部的造型，可以做為牆面、柱面上的佈置；眼睛挖空可做為面具；加上一條色紙可做為頭套，用來做話劇表演；或作成排徽，小隊徽，可愛又便捷。

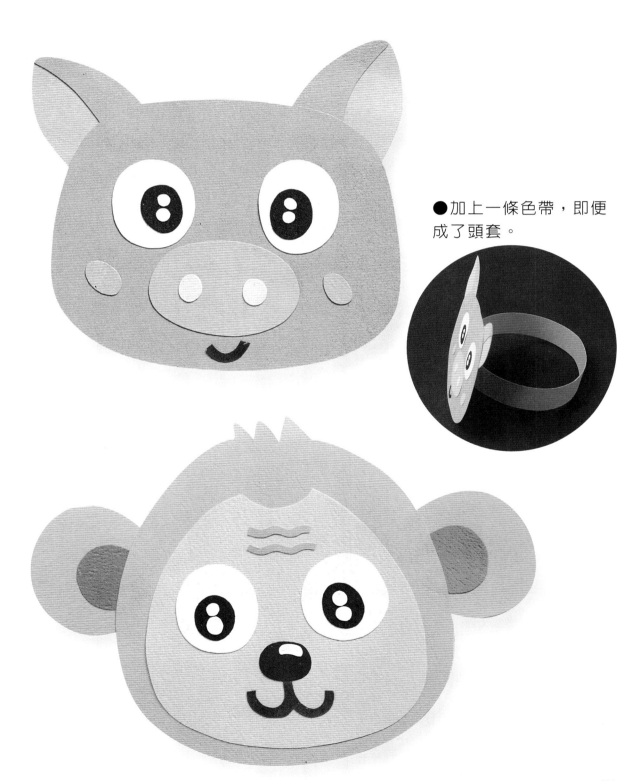

●加上一條色帶，即便成了頭套。

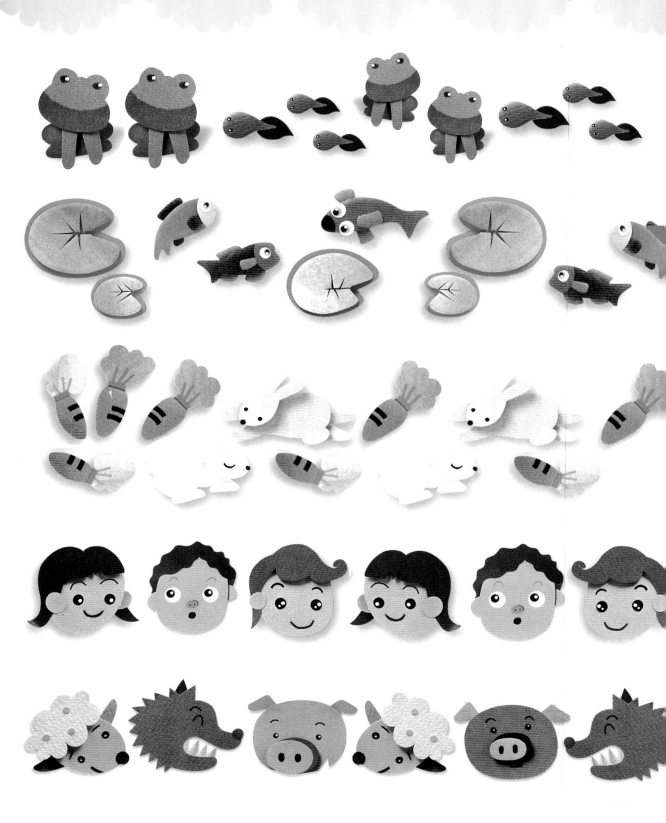

寶寶天地

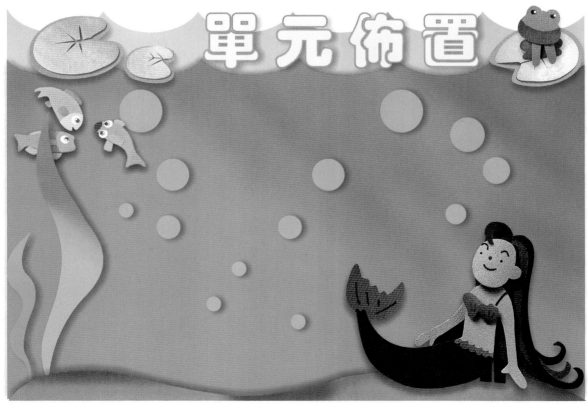

單元佈置

認識時間

線稿應用例 〔可供影印放大使用〕

動物時鐘

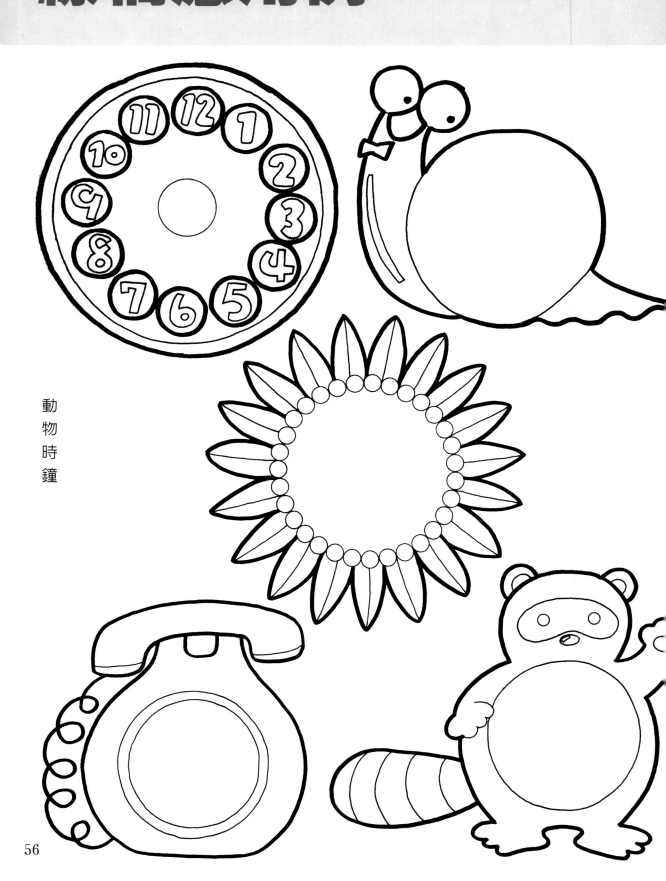

認識顏色─藍紫黑白桃紅

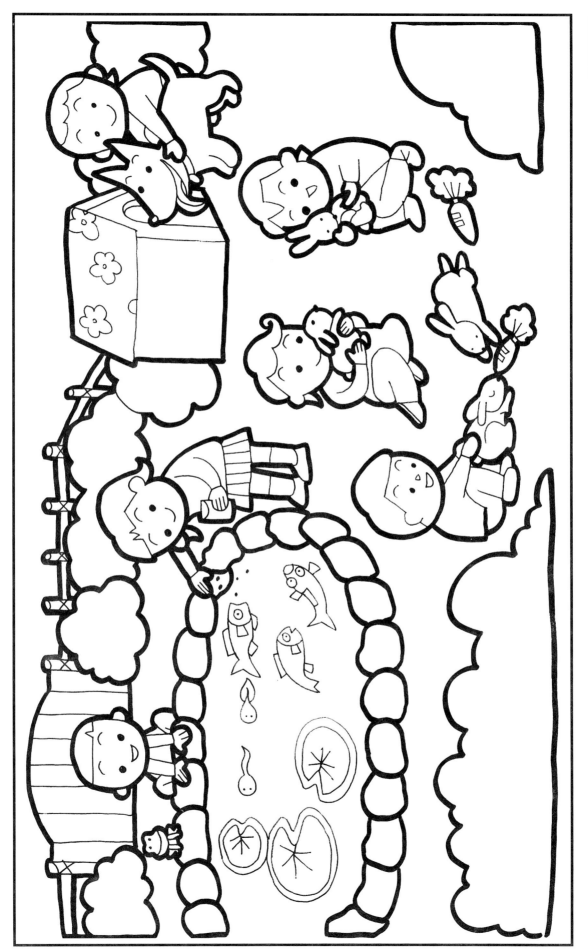

動物面具

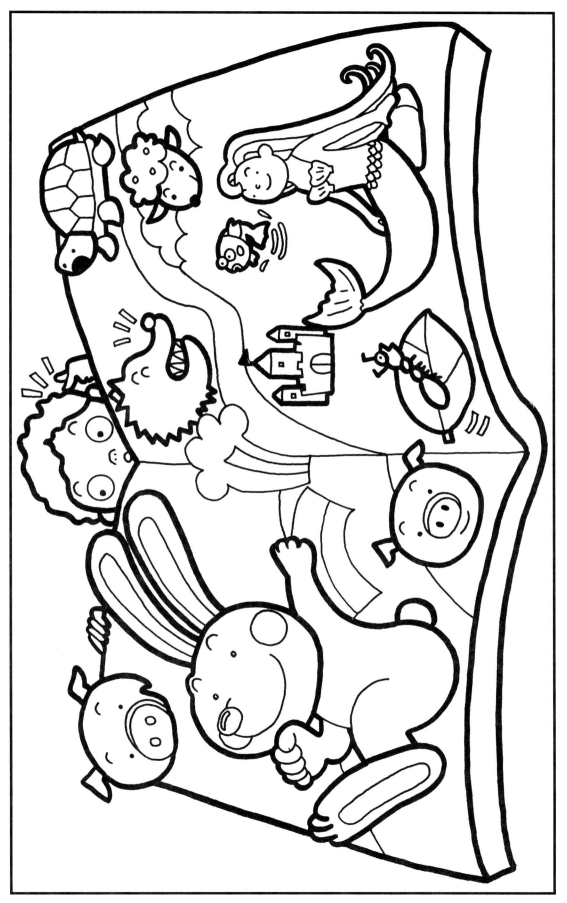

新形象出版圖書目錄

郵撥：0510716-5　陳偉賢　地址：北縣中和市中和路322號8F之1
TEL：29207133・29278446　FAX：29207713

總代理：北星圖書公司
郵撥：0544500-7 北星圖書帳戶

一、美術設計類

代碼	書名	定價
00001-01	新插畫百科(上)	400
00001-02	新插畫百科(下)	400
00001-04	世界名家包裝設計(大8開)	600
00001-06	世界名家插畫專輯(大8開)	600
00001-09	世界名家兒童插畫(大8開)	650
00001-05	藝術・設計的平面構成	380
00001-10	商業美術設計(平面應用篇)	450
00001-07	包裝結構設計	400
00001-11	廣告視覺媒體設計	500
00001-15	應用美術・設計	400
00001-16	插畫藝術設計	400
00001-18	基礎造型	400
00001-21	商業電腦繪圖設計	500
00001-22	商標造型創作	380
00001-23	插畫彙編(事物篇)	380
00001-24	插畫彙編(交通工具篇)	380
00001-25	插畫彙編(人物篇)	380
00001-28	版面設計基本原理	480
00001-29	D.T.P桌面排版設計入門	480
X0001	印刷設計圖案(人物篇)	380
X0002	印刷設計圖案(動物篇)	380
X0003	圖案設計(花木篇)	350
X0015	裝飾花邊圖案集成	450
X0016	實用點圖案集成	380

二、POP 設計

代碼	書名	定價
00002-03	精緻手繪POP字體3	400
00002-04	精緻手繪POP海報4	400
00002-05	精緻手繪POP展示5	400
00002-06	精緻手繪POP應用6	400
00002-08	精緻手繪POP字體8	400
00002-09	精緻手繪POP插圖9	400
00002-10	精緻手繪POP畫典10	400
00002-11	精緻手繪POP個性字11	400
00002-12	精緻手繪POP校園篇12	400
00002-13	POP廣告 1.理論＆實務篇	400
00002-14	POP廣告 2.麥克筆字體篇	400
00002-15	POP廣告 3.手繪創意字篇	400
00002-22	POP廣告 5.店頭海報設計	450
00002-21	POP廣告 6.手繪POP字體	400
00002-26	POP廣告 7.手繪海報設計	450
00002-27	POP廣告 8.手繪軟筆字體	400
00002-16	手繪POP的理論與實務	400
00002-17	POP字體篇-POP正體自學1	450
00002-19	POP字體篇-POP個性自學2	450
00002-20	POP字體篇-POP變體字3	450
00002-24	POP字體篇-POP變體字4	450
00002-31	POP字體篇-POP創意自學5	450
00002-23	海報設計 1.POP秘笈-學習	500
00002-25	海報設計 2.POP秘笈-綜合	450
00002-28	海報設計 3.手繪海報	450
00002-29	海報設計 4.精緻海報	500
00002-30	海報設計 5.店頭海報	500
00002-32	海報設計 6.創意海報	450
00002-34	POP高手1-POP字體(變體字)	400
00002-33	POP高手2-POP商業廣告	400
00002-35	POP高手3-POP廣告實例	400
00002-36	POP高手4-POP實務	400
00002-39	POP高手5-POP插畫	400
00002-37	POP高手6-POP視覺海報	400
00002-38	POP高手7-POP校園海報	400

三、室內設計透視圖

代碼	書名	定價
00003-01	藍白相間裝飾法	450
00003-03	名家室內設計作品專集(8開)	600
00003-05	室內設計製圖實務與圖例	650
00003-05	室內設計製圖	650
00003-06	室內設計基本製圖	350
00003-07	美國最新室內透視圖表現1	500
00003-08	展覽空間規劃	650
00003-09	店面設計入門	550
00003-10	流行店面設計	450
00003-11	流行餐飲店設計	480
00003-12	居住空間的立體表現	500
00003-13	精緻室內設計	800
00003-14	室內設計製圖實務	450
00003-15	商店透視-麥克筆技法	500
00003-16	室內外空間透視表現法	480
00003-21	休閒俱樂部・酒吧與舞台	1,200
00003-22	室內空間設計	500
00003-23	櫥窗設計與空間處理(平)	450
00003-24	博物館&休閒公園展示設計	800
00003-25	個性化室內設計精華	500
00003-26	室內設計&空間運用	1,000
00003-27	萬國博覽會&展示會	1,200
00003-33	居家照明設計	950
00003-34	商業照明-創造活潑空間	1,200
00003-29	商業空間-辦公室・空間・傢俱	650
00003-30	商業空間-酒吧・旅館及餐廳	650
00003-31	商業空間-商店・巨型百貨公司	650
00003-35	商業空間-辦公傢俱	700
00003-36	商業空間-精品店	700
00003-37	商業空間-賣場	700
00003-38	商業空間-店面櫥窗	700
00003-39	室內透視繪製實務	600

四、圖學

代碼	書名	定價
00004-01	綜合圖學	250
00004-02	製圖與識圖	280
00004-04	基本透視實務技法	400
00004-05	世界名家透視圖全集(大8開)	600

五、色彩配色

代碼	書名	定價
00005-01	色彩計畫(北星)	350
00005-02	色彩心理學-初學者指南	400
00005-03	色彩與配色(普級版)	300
00005-05	配色事典(1)集	330
00005-05	配色事典(2)集	330
00005-07	色彩計畫實用色票集+129a	480

六、SP 行銷.企業識別設計

代碼	書名	定價
00006-01	企業識別設計(北星)	450
B0209	企業識別系統	400
00006-02	商業名片(1)-北星	450
00006-03	商業名片(2)-創意設計	450
00006-05	商業名片設計-創意設計	450
00006-06	最佳商業手冊設計	600
A0198	日本企業識別設計(1)	400

七、造園景觀

代碼	書名	定價
00007-01	造園景觀設計	1,200
00007-02	現代都市街道景觀設計	1,200
00007-03	都市水景設計之要素與概	1,200
00007-05	最新歐洲建築外觀	1,500
00007-06	觀光旅館設計	800
00007-07	景觀設計實質務	850

八、繪畫技法

代碼	書名	定價
00008-01	基礎石膏素描	400
00008-02	石膏素描技法專集(大8開)	450
00008-03	繪畫思想與造形理論	350
00008-04	魏斯水彩畫專集	650
00008-05	水彩靜物圖解	400
00008-06	油彩畫技法1	450
00008-07	人物靜物的畫法	450
00008-08	風景表現技法 3	450
00008-09	石膏素描技法 4	450
00008-10	水彩・粉彩表現技法 5	450
00008-11	描繪技法 6	350
00008-12	粉彩表現技法 7	400
00008-13	繪畫表現技法 8	500
00008-14	色鉛筆描繪技法 9	400
00008-15	油畫配色精要 10	400
00008-16	鉛筆技法 11	350
00008-17	基礎油畫 12	450
00008-18	世界名家水彩(1.大8開)	650
00008-20	世界水彩畫家專集(3)(大8開)	650
00008-22	世界名家水彩專集(5)(大8開)	650
00008-23	壓克力畫技法	400
00008-24	不透明水彩技法	400
00008-25	新素描技法解說	350
00008-26	畫鳥・話鳥	450
00008-27	噴畫技法	600
00008-29	人體結構與藝術構成	1,300
00008-30	藝用解剖學(平裝)	350
00008-65	中國畫技法(CD/ROM)	500
00008-32	千嬌百態	450
00008-33	世界名家油畫專集(大8開)	650

新形象出版圖書目錄

郵撥：0510716-5　地址：北縣中和市中和路322號8F之1
陳偉賢
TEL：29207133・29278446　FAX：29290713

總代理：北星圖書公司
郵撥：0544500-7　北星圖書帳戶

代碼	書名	定價
00008-37	粉彩畫技法	450
00008-38	實用繪畫範本	450
00008-39	油畫基礎畫法	450
00008-40	用粉彩來捕捉個性	550
00008-41	水彩拼貼技法大全	650
00008-42	人體之美實體素描技法	400
00008-44	噴畫的世界	500
00008-45	水彩畫圖解	450
00008-46	技法1-鉛筆畫技法	350
00008-47	技法2-粉彩畫技法	450
00008-48	技法3-沾水筆彩色墨水技法	450
00008-49	技法4-野生植物畫法	400
00008-50	技法5-油畫質感	450
00008-57	技法6-陶藝教室	400
00008-59	技法7-陶藝彩繪的裝飾技巧	450
00008-51	如何畫鉛筆畫	450
00008-52	繪畫表現-繪畫觀賞者的視線	400
00008-53	人體素描-靜態與動態的姿勢	750
00008-54	大師的油畫祕訣	600
00008-55	創造性的人物速寫技法	450
00008-56	壓克力膠彩全技法	500
00008-58	藝用解剖學	450
00008-60	繪畫技法與構成	450
00008-61	新麥克筆的世界	660
00008-62	美少女生活插畫集	450
00008-63	軍事插畫集	500
00008-64	技法6-品味陶藝專門技法	400
00008-66	精細素描	300
00008-67	手槍與軍事	350

九. 廣告設計・企劃

代碼	書名	定價
00009-02	CI與展示	400
00009-03	企業識別設計與製作	400
00009-04	商標與CI	400
00009-05	實用廣告學	300
00009-11	1-美工設計完稿技法	300
00009-12	2-商業廣告印刷設計	450
00009-13	3-包裝設計典線面	450
00009-14	4-展示設計(北星)	450
00009-15	5-包裝設計	450
00009-14	C1視覺設計(文字媒體應用)	450
00009-16	被遺忘的心形象	150
00009-18	綜藝形象100序	150
00006-04	名家創意系列1-識別設計	1,200
00009-20	名家創意系列2-包裝設計	800
00009-21	名家創意系列3-海報設計	800
00009-22	創意設計-啟發創意的平面	850
Z0905	C1視覺設計(信封名片設計)	350
Z0906	C1視覺設計(DM廣告型1)	350
Z0907	C1視覺設計(包裝點線面1)	350
Z0909	C1視覺設計(企業名片吊卡)	350
Z0910	C1視覺設計(月曆PR設計)	350

十.建築房地產

代碼	書名	定價
00010-01	日本建築及空間設計	1,350
00010-02	建築環境透視圖-運用技巧	650
00010-04	建築模型	550
00010-10	不動產估價師實用法規	450
00010-11	經營寶典-旅館聖經	250
00010-12	不動產經紀人考試法規	590
00010-13	房地41-民法概要	450
00010-14	房地47-不動產經濟法規精要	280
00010-06	美國房地產買賣投資	220
00010-29	實戰3-土地開發實務	360
00010-27	實戰4-不動產估價實務	330
00010-28	實戰5-產品定位實務	330
00010-37	實戰6-建築規劃實務	390
00010-30	實戰7-土地制度分析實務	300
00010-59	實戰8-房地產行銷實務	450
00010-03	實戰9-建築工程管理實務	390
00010-07	實戰10-土地開發實務	400
00010-08	實戰11-財務稅務規劃實務(上)	380
00010-09	實戰12-財務稅務規劃實務(下)	400
00010-20	駕馭建築表現技法	600
00010-39	科技產物環境規劃與區域	300
00010-41	建築物環境與都市	600
00010-42	建築資料文獻目錄	450
00010-46	建築圖解-接待中心.樣品屋	350
00010-54	房地產市場景氣發展	480
00010-63	當代建築師	350
00010-64	中美洲樂園貝里斯	350

十一. 工藝

代碼	書名	定價
00011-02	籐編工藝	240
00011-04	皮雕藝術技法	400
00011-05	紙的創意世界-紙藝設計	600
00011-07	陶藝娃娃	280
00011-08	木彫技法	300
00011-09	陶藝初階	450
00011-10	小石頭的創意世界(平裝)	380
00011-11	紙黏土1-黏土的遊藝世界	350
00011-16	紙黏土2-黏土的環保世界	350
00011-13	紙雕創作-餐飲篇	450
00011-14	紙雕器皿	450
00011-15	紙黏土白皮書	450
00011-17	軟陶風情畫	480
00011-19	談紙神工	450
00011-18	創意生活DIY(1)美勞篇	450
00011-20	創意生活DIY(2)工藝篇	450
00011-21	創意生活DIY(3)風格篇	450
00011-22	創意生活DIY(4)綜合媒材	450
00011-22	創意生活DIY(5)札貨篇	450
00011-23	創意生活DIY(6)巧飾篇	450
00011-26	DIY物語(1)纖布風雲	400
00011-27	DIY物語(2)鐵的代誌	400
00011-28	DIY物語(3)紙黏土小品	400
00011-29	DIY物語(4)重慶深水	400
00011-30	DIY物語(5)環保超人	400
00011-31	DIY物語(6)機械主義	400
00011-32	紙藝創作(1紙雕娃娃(特價)	299
00011-33	紙藝創作(2)簡易紙塑	375
00011-35	巧手DIY1紙黏土生活陶器	280
00011-36	巧手DIY2紙黏土裝飾小品	280
00011-37	巧手DIY3紙黏土裝飾小品2	280
00011-38	巧手DIY4簡易的拼布小品	280
00011-39	巧手DIY5藝術麵包花入門	280
00011-40	巧手DIY6紙黏土工藝(1)	280
00011-41	巧手DIY7紙黏土工藝(2)	280
00011-42	巧手DIY8紙黏土娃娃(3)	280
00011-43	巧手DIY9紙黏土娃娃(4)	280
00011-44	巧手DIY10紙黏土小飾物(1)	280
00011-45	巧手DIY11紙黏土小飾物(2)	280

代碼	書名	定價
00011-51	卡片DIY1-3D立體卡片1	450
00011-52	卡片DIY2-3D立體卡片2	450
00011-53	完全DIY手冊1-生活啟室	450
00011-54	完全DIY手冊2-LIFE生活館	280
00011-55	紙的創意世界-紙藝設計	450
00011-56	完全DIY手冊4-新食器時代	450
00011-60	個性針織DIY	450
00011-61	織布生活DIY	450
00011-62	彩繪藝術DIY	450
00011-63	花藝禮品DIY	450
00011-64	節慶DIY系列1.聖誕實做-1	400
00011-65	節慶DIY系列2.聖誕實做-2	400
00011-66	節慶DIY系列3.節慶嘉年華	400
00011-67	節慶DIY系列4.節慶道具	400
00011-68	節慶DIY系列5.節慶卡麥拉	400
00011-69	節慶DIY系列6.節慶禮物包	400
00011-70	節慶DIY系列7.節慶佳音	400
00011-75	休閒手工藝系列1-鈎針玩偶	360
00011-81	休閒手工藝系列2-銀編首飾	360
00011-76	籐子同樂1-童玩篇(特價)	280
00011-77	籐子同樂2-紙藝篇(特價)	280
00011-78	籐子同樂3-玩偶篇(特價)	280
00011-79	籐子同樂4-環保篇(特價)	280
00011-80	籐子同樂5-自然科學(特價)	280

十二. 幼教

代碼	書名	定價
00012-01	創意的美術教室	450
00012-02	最新兒童繪畫指導	400
00012-04	教室環境設計	350
00012-05	教具製作與應用	350
00012-06	教室環境設計-人物篇	360
00012-07	教室環境設計-動物篇	360
00012-08	教室環境設計-童話圖案篇	360
00012-09	教室環境設計-創意篇	360
00012-10	教室環境設計-植物篇	360
00012-11	教室環境設計-萬象篇	360

十三. 攝影

代碼	書名	定價
00013-01	世界名家攝影專集(1)-大8開	400
00013-02	繪之影	420
00013-03	世界自然花卉	400

新形象出版圖書目錄

郵撥: 0510716-5　　陳偉賢　　　地址:北縣中和市中和路322號8F之1
TEL : 29207133・29278446　　FAX : 29290713

十四. 字體設計

代碼	書名	定價
00014-01	英文.數字造形設計	800
00014-02	中國文字造形設計	250
00014-05	新中國書法	700

十五. 服裝.髮型設計

代碼	書名	定價
00015-01	服裝打版講座	350
00015-05	衣服的畫法-便服篇	400
00015-07	基礎服裝畫(北星)	350
00015-10	美容美髮1-美容美髮與色彩	420
00015-11	美容美髮2-蕭本龍e媚彩妝	450
00015-08	T-SHIRT (噴畫過程及指導)	600
00015-09	流行服裝與配色	400
00015-02	蕭本龍服裝畫(2)-大8開	500
00015-03	蕭本龍服裝畫(3)-大8開	500
00015-04	世界傑出服裝畫家作品4	400

十六. 中國美術.中國藝術

代碼	書名	定價
00016-02	沒落的行業-木刻專集	400
00016-03	大陸美術學院素描選	350
00016-05	陳永浩彩墨畫集	650

十七. 電腦設計

代碼	書名	定價
00017-01	MAC影像處理軟件大檢閱	350
00017-02	電腦設計-影像合成攝影處	400
00017-03	電腦數碼成像製作	350
00017-04	美少女CG網站	420
00017-05	神奇美少女CG世界	450
00017-06	美少女電腦繪圖技巧實力提升	600

十八. 西洋美術.藝術欣賞

代碼	書名	定價
00004-06	西洋美術史	300
00004-07	名畫的藝術思想	400
00004-08	RENOIR雷諾瓦-彼得.菲斯	350

教室佈置系列 ⑧

幼兒教育佈置【Part.1】

出　版　者：新形象出版事業有限公司
負　責　人：陳偉賢
地　　　址：台北縣中和市中和路322號8F之1
電　　　話：29207133・29278446
F A X：29290713
編　著　者：李淑麗
總　策　劃：陳偉賢
執行企劃：李淑麗、黃筱晴
電腦美編：洪麒偉、黃筱晴
封面設計：黃筱晴
總　代　理：北星圖書事業股份有限公司
地　　　址：台北縣永和市中正路462號5F
門　　　市：北星圖書事業股份有限公司
地　　　址：永和市中正路498號
電　　　話：29229000
F A X：29229041
網　　　址：www.nsbooks.com.tw
郵　　　撥：0544500-7北星圖書帳戶
印　刷　所：利林印刷股份有限公司
製　版　所：興旺彩色印刷製版有限公司

行政院新聞局出版事業登記證／局版台業字第3928號
經濟部公司執照／76建三辛字第214743號
■本書如有裝訂錯誤破損缺頁請寄回退換
西元2003年1月　第一版第一刷

國家圖書館出版品預行編目資料

幼兒教育佈置.Part 1 / 李淑麗編著.--第一
版.--台北縣中和市：新形象 ,2002[民91]
　　面 ； 公分.--（教室佈置系列；8）

　ISBN 957-2035-43-6(平裝)

　1. 美術工藝　2. 壁報 - 設計

964　　　　　　　　　　91023503

教室環境設計系列～

100種以上的教室佈置，供您參考與製作。

1.人物篇

4.創意篇

50元

新

啓發孩子的創意空

699元

① 童玩勞作 勞作

96頁 平裝
定價350元

96頁 平裝
定價350元

96頁 平裝
定價350元

④ 環保勞作　**⑤ 自然科學勞作**　**⑥ 可愛娃娃勞作**

96頁 平裝
定價350元

96頁 平裝
定價350元

112頁 平裝
定價375元

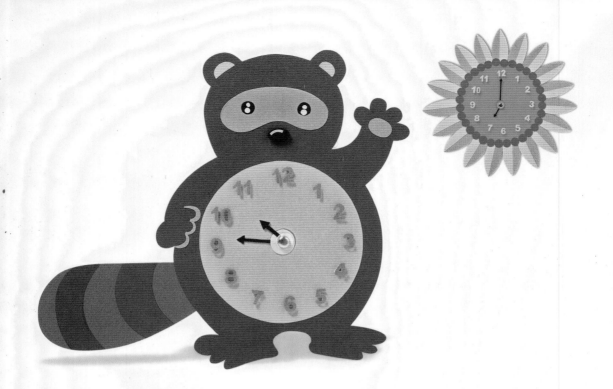

幼兒 教育佈置 <part.1>

教室佈置

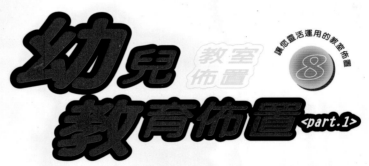

讓您靈活運用的教室佈置 8

教室和周遭室內的環境，是老師與學生
、小朋友共同互動與學習的最佳環境。因此
在環境的佈置與營造學習氣氛上，教室的各
種美化佈置可以產生極大的功能和學習效果
。藉由本書所提供的各種資料，提供您輕鬆
的參考製作。

ISBN 957-2035-43-6

9 789572 035436

00180

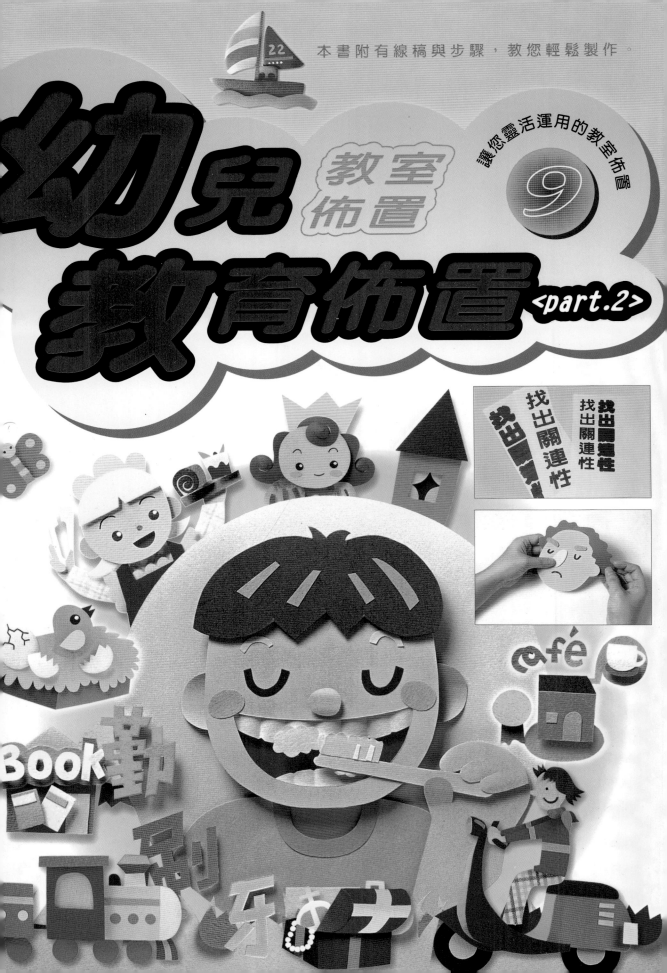

教室佈置系列